食經雋語

陳夢因
〔特級校對〕 著

編輯前言

特級校對半世紀前寫的《食經》，二〇〇七年由商務印書館重新出版，廣受讀者歡迎。飲食文化是隨時代不斷轉變的，食材、烹飪法、潮流和概念日新月異。為甚麼五十多年前的《食經》今天讀來仍然津津有味？何以擅廚的老饕憑其筆記竟能炮製出精彩和味的失傳菜式？

特級校對原是跑遍大江南北的記者，後為星島日報總編輯，見多識廣。他嚐盡名廚珍饈，樂享家常真味，更愛動手下廚，性好尋根究柢，閱歷加上實踐，悟出的道理和秘訣既有學，也有術，故而歷久常新。

經得起歲月的考驗，就是雋永。《食經》重現於世，我們在編輯的過程中，每每被篇章中的精警內容所吸引；不經意的短短數語，蘊含了精闢的道理和智慧，輕描淡寫的一些烹飪竅門和技巧，又讓人恍然而悟。於是我們就有了《食經雋語》的構想，精心挑選一百多段精彩雋語，讓尚未讀過《食經》者可以在最短的時間體會特級校對的飲食智慧，吸引他們進而追尋特級校對豐富多姿的飲食世界；《食經》的讀者則可視之為《食經》的閱讀筆記，隨手翻閱，回味無窮。

今日世界書海無涯，知識爆炸，以簡短雋語彙編而成的小書，正是一種輕鬆愉快的另類導賞。這種編輯手法可以引伸到很多不同文化主題，甚至不同領域，因此我們將規劃出版雋永系列，《食經雋語》就是本系列的第一本。

目錄

秘訣

精
挑

難看的鮑魚

平正滑淨的鮑魚是死鮑魚，

因為活的鮑魚在被漁人開殼時，異常痛楚，一定

掙扎反抗，肌肉收縮，離殼後還保持收縮的形狀，

故樣子難看的鮑魚，十九是活時開殼……

—— 《食經叄：烹小鮮如治大國》，〈紅燒鮑片〉

窩麻

……真「窩麻」的窩孔是鮑魚活的時候窩穿的，窩孔必不齊整。假「窩麻」是後來才窩穿的，其窩孔平正齊整。

——《食經叁：烹小鮮如治大國》‧〈鮑魚〉

海參

上好的海參，參身要夠滑淨、夠重量，

重量不夠的海參必非佳品，一經浸水發大後會變霉，

因為是海參死後才曬乾的緣故。

——《食經叁：烹小鮮如治大國》，〈海參燉雞〉

裙翅

鯊魚中的尾鰭、胸鰭、背鰭、臀鰭，

都可做魚翅的食製，

而以臀鰭為最上品，紅燒大裙翅的裙翅就是臀鰭。

臀鰭在鯊魚腹後之下，有如裙形，故稱曰裙翅。

——《食經叁：烹小鮮如治大國》·〈翅的種類〉

鰵肚

魚肚是食製中的上品。

⋯⋯所謂肚實在並不是大魚的肚，而是魚肚裏的鰾，而魚鰾中又以鰵魚鰾為最上品。

——《食經卷‧烹小鮮如治大國》‧〈鰵肚與魚鰾〉

魚肚與花膠

同是魚鰾，上品魚肚是鱉魚的魚鰾，

花膠是白花魚的魚鰾。

花膠的鰾身較薄，浸在凍水很容易發大，一般燉

白鴿和水鴨的多用花膠，而少用鱉肚。

——《食經叁：烹小鮮如治大國》，〈花膠水鴨〉

雪蛤

上海人稱為「哈士蛤」，廣東人叫做「蝦士孖」⋯⋯

蛤肚裏有一粒膠，

在雪地裏沒有可吃的東西時，就靠這一粒膠來延續生命，

一般人認為有滋陰養顏之功。

吃雪蛤只吃這一粒膠，其他都不要。

——《食經叁：烹小鮮如治大國》‧〈雞茸雪蛤〉

第一鯧，第二鮏，第三馬家郎

古老的香港人有這樣一句話：

「第一鯧，第二鮏，第三馬家郎。」

究竟鯧魚是否香港海鮮「為首」，我認為有詳加研究的必要，

但鯧魚是香港海鮮中的上等魚類，當無疑議。

鯧魚在香港週年都有，有白鯧、黑鯧、黃臘鯧等，

而以白鯧為最爽滑，大澳所產之銀鯧更為頂品。

—— 《食經叁：烹小鮮如治大國》，〈炒鯧魚球〉

時魚與花魚

香港的海鮮雖多，做漁業的人將之分為兩大類：時魚與花魚。黃澤、黃花、馬鮫、三鯬等是時魚，也就是隨季候游來的魚……

「龍利」、「方利」、「石斑」、「青衣」、「鯧魚」、「七日鮮」、「牙帶」、「三刀」、「左口」、「牛抄」、「馬頭」、「地保」、「三鬚」、「花帆布」、「青鱸」、「泥黃」、「紅鱲」，「波鱲」、「頭鱸」、「紅魚」、「火點鱸」、「雞籠鯧」、「黃臘鯧」和「黑白鯧」等，都是週年有的，算作花魚類。

——《食經叁：烹小鮮如治大國》，
〈吃海鮮也有門檻　不懂得就會上當〉

石斑何以成為最愛？

……愛吃「石斑」的人最多，原因是：

一，「石斑」離海後活得最久，而又易於養活。二，產量頗豐，週年都有。三，酒家售賣的海鮮經常以「石斑」應客……

活的「石斑」到處可得，要吃一尾活的「方利」和「白鯧」，就不大容易了。

——《食經叁：烹小鮮如治大國》，
〈吃海鮮也有門檻　不懂得就會上當〉

石斑鮮味不及方利

以食家的口味言，「石斑」鮮味不及「方利」、「七日鮮」、「青衣」，嫩滑不及「白鯧」，而二斤以上的「石斑」爽中帶實，尤為食家所不喜。

「石斑」類中也有「蘇鼠斑」、「七星斑」、「花狗斑」、「黃釘斑」、「紅斑」（即硃砂斑）、「黑斑」（即泥斑）、「廉魚斑」，中以蘇鼠斑為最上品，「泥斑」價值則在「紅斑」之下。

——《食經叁：烹小鮮如治大國》，
〈吃海鮮也有門檻　不懂得就會上當〉

青衣中的上品

「青衣」中以「牙衣」為最上品，千中不得其一；

其次是冧蚌和石蚌，

深水的嫩滑中帶爽，比淺水的價錢較貴。

<div align="right">

——《食經叁：烹小鮮如治大國》，

〈吃海鮮也有門檻　不懂得就會上當〉

</div>

三鯬每屆春季，必由鹹水海進入淡水江中產卵，華中地從揚子江入口，魚體肥滿，精力充沛，溯江而上直到鎮江，因焦山矗立江心，該處水流湍急，洲渦迴環，三鯬魚游到這裏，非盡全力不可，所以在這捕得的三鯬特別肥美。

——《食經叁：烹小鮮如治大國》，〈鰣魚三鯬〉

捨紅斑而取三鯥

……假如有人送給我一尾活紅斑和一尾新鮮三鯥，唯只能二者取其一，我寧捨紅斑而取三鯥。

紅斑鮮味薄，肉質又不及青衣嫩滑，更沒三鯥的甘鮮……石斑全年皆有，三鯥則屬一年一次的季節洄游魚，稍懂吃魚者也不會捨三鯥而取石斑。

——《食經叁：烹小鮮如治大國》，〈紅斑與三鯥〉

孖指龍蝦

……龍蝦像蟹一樣，母龍蝦才有膏，龍蝦公的膏青色，熟後也很稀薄，不似母龍蝦的像蟹膏一樣的紅黃。

所以在春天吃龍蝦，一定要吃母龍蝦，才是佳品。

……孰是公蝦，孰為母蝦，一看便知，分別之處在蝦爪，母蝦的爪最末的一隻指尖是孖生的，因此內行人買龍蝦要選「孖指龍蝦」。

——《食經叁：烹小鮮如治大國》，〈孖指龍蝦〉

頂角羔蟹

真正頂角羔蟹，無論大小，用照雞蛋的方法一看即知，

如蟹角多羔的，則蟹殼不會現得很透明。

……蟹鉗豐滿的又必是肥蟹。外殼骯髒的是老蟹，

老蟹必肥……

——《食經叁：烹小鮮如治大國》·〈蒸羔蟹〉

上雞、中雞、下雞

香港雞欄的習慣，賣雞分為三種貨色：

上雞、中雞、下雞。

……上雞的條件是嫩、滑，而骨不硬。中雞也許很肥，但嫩、滑，都及不上上雞，雞骨自然也不會很脆軟。下雞是先天或後天不足的雞，不肥、不嫩而骨硬，包括老雞在內。

——《食經壹：平常真味》·〈選雞和油浸雞〉

吃米碎和吃穀的雞

……所謂黃油雞，不過是這隻雞經常吃的飼料是穀，於是雞皮呈現微黃。吃穀的雞通常較肥，但雞骨必比普通的硬些，嫩滑則及不上吃米碎的鄉下雞。如要用到雞油，則吃穀的比吃米的雞夠香氣。

——《食經壹：平常真味》，〈選雞和油浸雞〉

……全島（海南島）以「文昌雞」最為著名，

其雞之能軟骨而肥，均係由於以椰子渣（即椰子榨油

後之渣，但非榨至完全乾透）混糠而餵之，

且雞在籠內絕不放出，

如此雞既有營養，而又不運動，軟骨而肥，皆由此來。

——《食經肆：南北風味》，〈文昌雞飯〉

鑊底田芥蘭

提起芥蘭，就會想到新會的荷塘芥蘭。

荷塘產的芥蘭是芥蘭中的佳品，而荷塘容姓的鑊底田所產的尤為上品……

真正的鑊底田芥蘭，每株約一英尺高，墮地會折斷；梗粗如大拇指頭，莖身好像塗上了一層白粉。

鑊底田以外的荷塘芥蘭就稍粗大一些，但墮地不易折斷，吃來嫩脆也不及鑊底田的好。

——《食經貳：不時不食》，〈鑊底田芥蘭〉

山水豆腐

用山水做豆腐為甚麼會特別潔白？

原因是山水含有礦質，是硬水，靠近有山水地方的豆腐店，浸豆煮豆腐都用山水，自不在話下，而且還利用山水漂去豆的青味，澀味和沖淡豆的顏色⋯⋯

《食經伍：廚心獨運》〈李石曾與豆腐〉

廣州臘味比香港好

……廣州的季候一過了中秋就有北風，而且經常有北風，臘味好不好，除原料和調味外，風候是做得好壞與否最大的因素。所以香港製的臘味通常比不上廣州的，就因為香港吹南風的日子多，吹北風的日子少。

——《食經壹：平常真味》，〈臘味〉

南安臘鴨

自從公路交通發達，粵漢全段通車後，臘鴨的甘、香、鮮反不及往時，道理是臘鴨靠北風，吹了太多北風鴨肉會收縮，鹹味很重；北風吹得不夠又不香。所以在交通未發達的時候，臘鴨從南安經過月陸水長程「旅行」，到達廣州時恰巧吹過適量北風。也所以，南安鴨應在運抵廣州後十天半月最好吃。

——《食經肆：南北風味》〈南安鴨的故事〉

沙井蠔豉

沙井蠔豉是蠔豉中的佳品，尤其是沙井的冬前蠔豉⋯⋯所謂冬前蠔豉是在立冬以前曬的，賣蠔豉的都說貨式是來自沙井，而且是冬前曬的。

原來在冬前曬的味道很鮮，在立冬曬的雖也很鮮，唯微有酸味。

——《食經壹：平常真味》，〈牛乳〉

……春造的禾蟲較秋天的肥美，秋天的禾蟲長小芽，且較春天的瘦。

精於吃禾蟲的，春造吃燉的，秋則吃炒的。因此禾蟲雖有煲、炒、炸、燉的做法，但秋造禾蟲則宜於炒。

——《食經貳：不時不食》，〈禾蟲炒蛋〉

新舊北菇

市場所賣的冬菇都說是新北菇，沒有說是舊北菇的，由此可見吃冬菇的時候宜在冬後春前。

新冬菇上市在冬後，春後香味就會消失。

——《食經貳：不時不食》·〈行運冬菇〉

冬菇佳品

好的北菇，菇唇內彎是很圓的，

外面的色澤夠烏潤，內唇色金黃，紋幼。

唯上品不多，一百斤中只能選出四、五斤。

一直到春雷響以前摘下來的都是冬菇，

春雷響後菇唇就不會內彎，這時摘下來的就是香信。

——《食經貳：不時不食》，〈清燉冬菇〉

惠州梅菜

原來惠州梅菜最佳者是橫瀝土橋內三畝地的產品，它和普通梅菜不同的地方是菜梗上的橫枝沒有菜芽。種梅菜的地方在有流水的田，在冬前種，到來春二、三月間才有收成。

——《食經壹：平常真味》，〈惠州梅菜〉

……最佳的豆豉是羅定豆豉，其次是陽江豆豉，

而四邑豆豉也是佳品，但不為一般人所知了。

原來四邑人最愛吃豆豉，貧苦人家經常以豆豉佐

膳，而各項食製，也多以豆豉配製，

因此四邑的豆豉，也製作得極好。

——《食經伍：廚心獨運》·〈豆豉雞〉

釀醬法

釀醬的方法有稠釀法、稀釀法及速釀法三種。

稠釀法是我國的古老法，是將豆黃一份放入缸中，再灌上鹽水一份，置於太陽下曝曬，經五六個月方成熟。

稀釀法是日本所創始的，是將豆黃一份，加上鹽水三份，置於室內大池中，經過一年以上才成熟。

速釀法是最新的一法，將豆黃一份，鹽水三份，置於有熱度裝備的大醬池中，保持適當的醬溫，經過兩個月後便可成熟。

——《食經壹：平常真味》〈豉油〉

鮮抽

鮮抽是麵豉醬經過曝曬數月後，加上鹽水再曬一些時日後抽取出來的，色僅微黃，為最夠鮮味而豉味最濃的醬油。

——《食經壹：平常真味》‧〈豉油〉

失傳

四寶湯

……偶爾想起十餘年前在廣州吃過的「四寶湯」，

着內子如法炮製，吃來果然不錯……

蘑菇早已買不到（現在一般人稱之為蘑菇的實在

是洋貨的罐頭白菌），可改用草菇和冬菇熬湯，

再將二菇湯煲大芥菜膽和紅、白蘿蔔，最後加進

生菜膽，冬菇和草菇則不要。

——《食經貳：不時不食》·〈四寶湯〉

一品鍋可大可小，通常以全雞一隻、豬蹄及火腿一方，配以黃芽白（即天津紹菜）燉成。

特製巨型鍋，則以全雞全鴨各一、豬蹄、火腿，再配以豬腳或火腿腳，外加黃芽白及剝殼雞蛋。

上桌時，天津紹菜墊底，雞鴨豬肉火腿相對如太極圖，外圈繞以雞蛋。

——《食經肆：南北風味》·〈一品鍋〉

所謂金銀翅者，金是魚翅，銀是燕窩，

先做好了金翅，盛在碟中，

再以燉好的燕窩團團伴，最後「推饁」即成……

這種食製第一要講究原料和湯水，其次才是製作技巧。

——《食經叁：烹小鮮如治大國》，〈金銀翅〉

黃花魚麵

蘿蔔煮黃花魚可以說是香港人的家常菜，要煮得好吃，用頂豉起鑊是少不得的，不然味道不濃⋯⋯吃了一尾夠鮮的黃花魚，想起十餘年前吃過的「黃花魚麵」⋯⋯

刮黃花魚肉（像潮州人的魚丸做法），掊成膠狀，加麵粉搓成如普通麵團，研至薄，切幼條，用上湯泡即是，吃來味道極鮮。

——《食經叁：烹小鮮如治大國》·〈黃花魚麵〉

失傳

大澳魚肚

海味店裏售賣的金山鰲肚，最大的達六七斤，但最名貴的卻不是來路貨的金山鰲肚，而是本地貨大澳所產的鰲肚。

真正大澳鰲肚的價格與金山鰲肚比較，幾乎是十與一之間，而大澳鰲肚的最大者又不超過一斤。

太平山下，要在酒家食金山鰲肚已不是平常事，要食真正的大澳鰲肚，簡直是不會有的事。

—— 《食經叁：烹小鮮如治大國》·〈鰲肚與魚鰾〉

石耳雲吞

「石耳雲吞」其實是魚皮雲吞，好處是清鮮爽脆，包餡的皮不是普通雲吞皮，而用魚皮，作料除上湯、石耳外，餡料也和普通雲吞不同。

一般雲吞的餡是蝦和豬肉，石耳雲吞用的是鯪魚肉、生魚肉和塘虱魚肉剁成，所以吃來鮮爽而脆。

──《食經叁：烹小鮮如治大國》，〈石耳雲吞〉

已故的國民政府主席林森，某年到桂林，吃過桂林豆腐丸後，認為是前所未見的豆腐佳品。自經林主席品評後，豆腐丸更增聲價，後來更有人稱之為「林森豆腐」。

豆腐丸像糯米湯丸一樣，是有餡的，外面的皮就是豆腐。

——《食經肆：南北風味》，〈林森豆腐〉

鹽風雞

「鹽風雞」是江浙人的雞食製之一，問是出於江浙甚麼地方，朋友當時卻未詳告。

做法是將雞殺後，不去毛，用刀在雞尾處開一個小孔，取出腸臟，以六兩左右的鹽炒熱，放進雞肚裏，又以三、四根燒紅的火炭塞進雞肚，以線封口，懸掛於當風處，約經兩月時間後，取出鹽炭，蒸之至熟即成。

——《食經貳：不時不食》·〈鹽風雞〉

塘西玫瑰油雞

其時塘西酒家林立，中有一家以「玫瑰油雞」為最膾炙人口。

做法是摘取玫瑰花花瓣，以糖醃之，又以豉油生抽做成一種滷水，加上少許玫瑰露，再加進用糖醃過的玫瑰花，煮滾之後，將劏淨的嫩雞放在有玫瑰花的滷水裏，慢火浸至僅熟就是「玫瑰油雞」。

——《食經壹：平常真味》‧〈玫瑰油雞〉

頻倫雞

「頻倫」是廣東土語，意即急促之謂，

「頻倫雞」大概是很急促做出的雞的食製。誰是

「頻倫雞」的發明人，現在無從查考，

在同事羅拔的家裏吃過一次，雞肉很鮮嫩，味道

也可口。雞皮有些像豉油雞，

但豉油雞及不上它的嫩滑。

──《食經伍：廚心獨運》，〈頻倫雞〉

秘
訣

廣東菜和其他地方菜最大分別是清、鮮

和保存食物的原味，濃和膩的菜在廣東菜譜中是不多

見的。也許由於廣東人，

尤其省會附近的數縣──南、番、東、順、中，

少吃辛辣品，由是舌頭的味覺較多吃辛辣的其他地方

人士為敏銳一些，自然對溫和膩的食品不大愛好。

──《食經伍：廚心獨運》‧〈粵菜特色〉

小菜考功夫

……蛋花湯，炒牛肉，蒸肉餅……這三樣菜是最普通、而又最難製作得好的小菜。

這三樣菜除了製作外，還講刀法和選料的好壞。韌牛肉不能炒，剁肉餅不能有砧板味，吃來鬆滑而不溼實。

即使炮製得好，還要切得好和買得好。

三樣做得都夠條件，才算是一個夠資格的廚師。

——《食經伍：廚心獨運》，〈廚師考試〉

考師傅的蛋花湯

……先將雞蛋破殼後，以碗盛之，加上熟油少許、葱花少許，用筷子打勻，以瓦煲盛一碗湯，煲至水滾，然後將瓦煲移離火爐，隔幾秒鐘始將打勻的蛋花，逐少傾入滾水內，同時以筷子將傾入煲內之雞蛋打勻，再加鹽與熟油，盛之碗上即成蛋花湯。

—— 《食經壹：平常真味》，〈蛋花湯〉

醃牛肉

切好的牛肉要加上少許雞蛋白撈勻，

醃上兩三小時⋯⋯蛋白含有灰質，以之醃牛肉，

作用是使牛肉增加鬆滑，

而且蛋白本身有香味，炒起來更好吃。

<div align="right">

——《食經壹：平常真味》，〈炒牛肉〉

</div>

炒牛肉

炒牛肉之前要爐火夠紅，爐火不紅，難炒得好。

傾油落鑊至滾，將牛肉放在鑊裏炒至七分熟，才

加味和配以少許豉油豆粉水，再兜勻即可上碟。

——《食經壹：平常真味》·〈炒牛肉〉

蒸肉餅

蒸肉餅的肉料最好是半肥瘦的枚肉……

肥肉要切小方粒，瘦的則剁成肉糜後，再將小方粒之肥肉，加上少許生油豆粉，與肉糜攪勻，最後加入配料蒸之即成。

若把肥瘦肉同剁成肉糜，其中肥肉已變爛漿，蒸熟以後，肥肉全部變了肥油浮在肉餅上，瘦肉糜沒有肥肉粒在中間，吃到口上不特不甘香，而且韌實，當然更沒有鬆滑的感覺了。

——《食經壹‧平常真味》‧〈蒸肉餅〉

坑腩白腩之別

牛腩分為坑腩和白腩（即筋腩），

吃牛腩如以湯為主以肉為輔的，則用坑腩為佳；

以吃肉為主其次才是湯的，就吃白腩了。

因為坑腩瘦肉多，煲起來湯味夠鮮濃，肉則粗；

白腩的瘦肉較少，同是一斤肉煲湯，煲起來的湯

味就不及坑腩好，但滑則非坑腩所可及了。

——《食經壹：平常真味》·〈煲牛腩湯〉

蒸水蛋

……將蛋破開後，放在碗裏，以筷子打之成大泡，加進少許熟油，再以筷子打之約兩分鐘，然後加水。每隻蛋加倍半水，少許鹽，蒸之即成……用軟水（即熟水）更佳。

……但不可先將蛋開水再加油，因為先放水將蛋開好，油與蛋就沒法混合起來，那就失去了要加油打蛋的作用了。

——《食經壹：平常真味》，〈蒸水蛋〉

用四五隻新鮮雞蛋，在蛋一頭開小孔，

把蛋裏的蛋白傾在碗上，以筷子將蛋白打至起了大泡，

加豬油，再打至成泡沫，然後加入蛋黃，又打一番……

炒蛋之前，爐火要紅至頂點，

放油落鑊時要比炒其他東西多一倍，等油滾到頂點，

才將紅鑊移離竈邊。同時，把打好的雞蛋傾進紅鑊裏，

用已蘸有滾油的紅鑊鏟把蛋兜勻，以碟盛之便是。

——《食經伍：廚心獨運》，〈黃埔炒蛋〉

用明火將一斤十三兩生油在鑊裏燒至大滾，

把鑊移離竈口，其時鑊裏的油還有大滾泡，才將其

餘未落鑊的三兩生油加進去，拌勻，

然後將已吹爽「雞身」的雞放進鑊裏，加上鑊蓋浸

十五分鐘，雞即全熟，

取出以炸籬盛之，約三四分鐘，

待貼着「雞身」的生油流去後，斬件以碟盛之，

吃時蘸薑葱和蠔油……

——《食經壹：平常真味》〈選雞和油浸雞〉

炒芥蘭

⋯⋯先煲滾水，加進兩三滴鹼水在滾水裏，才將芥蘭放在滾水裏拖至七成熟，然後用紅鑊炒之，待芥蘭僅熟之前，加上薑汁酒而不用糖。這樣做法，芥蘭夠香，夠脆嫩而又沒有澀味，因為芥蘭的澀味已被有鹼性的滾水辟去。

——《食經壹：平常真味》，〈碧玉珊瑚〉

飯煮得好不好，

第一是米好不好；不好的米當然不會煮得好飯。

第二是煮的用具，第三才是方法。

……將米一斤洗好，以竹籮盛之（不能用水浸）約三刻鐘，方將米放進瓦罉裏。加進豬油一湯羹，鹽一茶羹十分之一。

<div align="right">

——《食經壹：平常真味》．〈瓦罉煲飯〉

</div>

明火白粥

用油粘米煲粥就難煲得好吃，一定要用金風雪等白米才易煲得好，甚而用暹羅米亦可。

每斤水約用一兩米，每一兩米用一錢半未發過（即未翻曬過）的腐竹，使增加香味，白果多些少些無大關係，腐竹則絕不能多，過多就會有豆腥味。

煲時要滾水落米，煲粥的米要先浸過二三十分鐘，再以油少許將米拌勻然後傾進滾水裏，要將白粥煲至有粘質，起碼要四個鐘頭。

—— 《食經壹：平常真味》〈明火白粥〉

上湯

上湯是用五十斤肉，熬成五十斤的湯。

比如要三十斤上湯，則用五隻老雞（淨肉約十二斤）、十五斤瘦肉、兩斤火腿和四隻火腿腳（也有加上一二斤牛肉，因為加牛肉熬湯味較濃），合起來是三十斤，用四十五斤水慢火熬（約六七小時）成三十斤（火候過猛則肉類所含之蛋白質會浮出湯面，湯就濃濁不清），這三十斤便是上湯。

——《食經叄：烹小鮮如治大國》·〈上湯與二湯〉

二湯是將熬過上湯的肉渣加水再熬，

其中也有加上其他如鴨殼豬骨之類。

——《食經叁：烹小鮮如治大國》，〈上湯與二湯〉

家用上湯

……如有雞湯、鴨湯之類，先盛出一碗準備作上湯之用。

以二兩淨慶湯腿，切碎放在飯碗裏，加滿水，

蒸二小時即成很濃鮮的火腿湯，

將之傾在已準備好的一碗雞湯或鴨湯裏，

就可作上湯用。

——《食經叁：烹小鮮如治大國》，〈家用上湯〉

製作上湯，時間金錢都不上算，但又不能沒有味湯，

最簡單的做法是將雞一隻劏淨，起骨，

剩下來的雞肉以刀背拍爛備用。

用滾水一碗，把雞肉放進滾水裏，隔水蒸熟，

滾水成了很鮮的雞湯，再用這雞湯加味煮麵，

吃時加入少許火腿茸，味道濃鮮。

——《食經肆：南北風味》，〈陳皮牛肉〉

湯可以鮮而清

……當有肉類的作料湯煲好後，停火，

將六兩全瘦豬肉，剁成肉茸，以三兩清水拌勻，

傾進湯煲裏面，然後用最慢之火，

將湯煲至滾即停火，約十五分鐘後，徐徐將湯傾

出，則湯會很清，湯裏濃濁的東西，

就會滲進瘦肉茸裏而下沉煲底了。

——《食經壹：平常真味》，〈味鮮而清〉

豬肉湯如何不出油

要煲得不出油，方法是水滾才落豬肉，

要用明火，一俟煲夠火候即將豬肉取出，這就不

會煲出很多肥油。

如果用乍明乍暗的火候煲豬肉，煲夠火候的豬肉

又不即時取出，就無法避免湯面浮起很多肥油了。

——《食經壹：平常真味》，〈煲豬肉湯〉

青菜湯加油

……為甚麼青菜湯加油的作用就是為了衛生。

據說做青菜湯要先將鑊燒紅，然後放下少許鹽，鹽在鑊裏經過高熱的煎迫會發出氯氣，才加入少許油，用以蓋氯氣，然後放菜和水落鑊，利用氯氣殺光菜裏的害蟲。

——《食經伍：廚心獨運》〈青菜湯加油〉

炒牛奶

……香港的炒牛奶又怎樣炒法呢？

照我所曉得的是：先將白醋少許，加在鮮牛奶裏拌勻，等牛奶的水分分開，將水傾去，然後加進蛋白，豬油和牛奶一起打勻，紅鑊炒之即成。

秘製豆豉

先用蒜頭、紫蘇，搗成蒜茸，燒紅鑊，以多油爆香，

然後將洗淨的原油豆豉和蒜茸撈勻，

放在一個有蓋的瓦盅內，以蒸籠蒸，要將豆豉蒸

至軟化方算夠火候。

這時的豉味和蒜茸紫蘇味已混為一片，一開盅蓋，

就覺得豉蒜的濃香味。

——《食經伍：廚心獨運》，〈豆豉雞〉

味濃肉嫩的豆豉雞

豆豉的火候太少，不會出味，雞的火候過多就不好吃，困難的問題就在於雞要嫩滑而又夠味。

……巧妙處，是先製好豆豉。

製作時不用水，使雞肉容易吸收豆豉的香味，又因為不用水，焗至三分鐘時要加些上湯，使雞肉不致被焗焦，而增加豉味，如用製作術語來說，這個做法是焗豆豉雞。

——《食經伍：廚心獨運》，〈豆豉雞〉

白切雞

……用紅鑊，少許油，爆香少許薑葱芫荽，加水煮滾，水的分量以能將雞浸過為合，並要放入兩茶羹鹽。待這一鑊薑葱水滾後以盆盛之，等復凍後作「白切雞」的「過冷河」用。

將雞在有味的鮮湯浸至僅熟即取出，立即放在已凍的薑葱水裏浸一分鐘才將雞取起切之，則雞皮不會收縮，雞胸肉也能保持嫩滑……

滾熟的雞肉放在凍薑葱水裏浸過就會吸入了凍的薑水，同時已收縮的雞肉也會鬆弛。

——《食經壹：平常真味》·〈白切雞〉

白雲豬手

……做得好的白雲豬手，是要用白雲山的水沖過的。

據有經驗的人說：用其他水來沖豬手，雖也能爽，

但白雲山水沖過的豬手不但爽，而且毫無膩的感覺。

——《食經壹：平常真味》·〈白雲豬手〉

鮮味乾煎蝦碌

從前廣州某酒家的廚師，以擅製乾煎蝦碌飲譽。

他的做法是將蝦碌「泡嫩油」後，再以上湯煨蝦，至蝦碌吸收了上湯鮮味，然後加「饙」上碟，所以他煎的蝦碌特別的鮮，殊不知他底奧妙是將蝦碌煨了上湯。

——《食經叁：烹小鮮如治大國》·〈乾煎蝦碌〉

閒談

生蠔要用炸排骨的方法，

先用鹽醃過，又以清水洗淨，其時外面的潺膠已

去了一半，再用大熱水將生蠔的潺膠拖去，

然後加薑汁酒再醃十分鐘。

澄乾生蠔的水分，蘸上「澄麵」方放在油鑊裏，

慢火炸至焦黃，才成酥炸生蠔。

——《食經卷：烹小鮮如治大國》·〈酥炸生蠔〉

黃花魚與頂豉

俗謂「口水治狗虱，一物治一物。」

黃花魚煮蘿蔔是現在的合時食製，假如不用頂豉起鑊，

味道與用頂豉起鑊的，其香濃不可同日而語，

這也算是「一物治一物」吧！

——《食經叁：烹小鮮如治大國》，〈黃花魚與頂豉〉

……大頭魚的魚魂所以腥得厲害，就因為附在魚魂上面有一層黃色的膠質，如果不把黃色的膠質弄去，就是加很多薑葱，也沒法盡辟去它的腥味。

——《食經伍：廚心獨運》，〈魚魂羹〉

怎樣烹魚味最佳

在香港吃海上鮮，竊以為深水「青衣」宜作炒魚球。

清蒸最好是「黃腳鱲」。

石斑最好以薑葱水浸熟打「白饋」。「七日鮮」宜於與「鱠白」鹹魚同蒸。「方利」最好用油浸。

「龍躉」肉宜於炒球，頭尾則炆。「白鱲」用蒜頭豆豉蒸，味最佳。

——《食經叁：烹小鮮如治大國》，
〈吃海鮮也有門檻　不懂得就會上當〉

……先將魚劏開洗淨，以筲箕盛之，魚身以少許鹽搽勻，醃二、三十分鐘，待魚裏的血腥水和多餘水分流出，用慢火，先煎較乾的一面，煎至魚身焦黃時，魚皮自然就不致緊貼鑊底，反轉煎另一面。

如果魚大鑊小，則煎的時候要煎完一部分再煎另一部分，不必以鑊鏟將魚移動，而是將要煎的部分移向火的一邊。

——《食經叄：烹小鮮如治大國》，〈慢火煎魚〉

鹹魚頭可以說是廢物，

洗淨加上薑片用來蒸過幾次的燒肉，吸收了鹹魚的

味道確很濃香，

愛吃鹹魚的人，不會拒絕吃有鹹魚味道的燒肉。

我想愛吃鹹魚的家庭，經常都有鹹魚頭，

除了用來煲豆腐湯外，以之蒸燒肉或燒腩，

也許是一個很好的佐膳菜，但必要多蒸幾次才夠味。

——《食經伍：廚心獨運》，〈鹹魚頭蒸燒肉〉

巧炸鹹魚肚

⋯⋯每次買了漕白鹹魚回來浸油時，把鹹魚頭和鹹魚肚切去，每條鹹魚實在只吃三分之二，鹹魚頭煲豆腐湯還有用處，鹹魚肚薄又鹹而且骨多，不知如何吃法，棄掉它又覺得可惜。

⋯⋯將切出的漕白鹹魚肚用水浸過兩小時，把魚肚的重鹹味漂去後，又復曬之至乾，用油炸之，吃起來的味道真有意想不到的好處，經炸過的魚骨，吃來也極甘脆。

——《食經壹：平常真味》，〈鹹魚汁炆豬肉〉

廣東雲吞麵

做得最夠條件的雲吞，是不厚不薄的皮，吃來夠爽，餡要夠濃鮮，麵則要夠滑、夠爽、夠香、夠鬆，咬到牙齒裏有韌性的麵，就不能稱為好麵了。

雲吞皮一定要全蛋製作才好，又麵皮要不厚不薄，雲吞麵的作料則以肥瘦均勻各半的枚肉、鮮蝦、瑤柱。

先將瘦肉、瑤柱剁得細碎，鮮蝦和肥肉切小粒，炸香的大地魚末加上蛋黃，拌勻即成。

雲吞皮和餡的分量又要相等為合格，皮和餡的比例過多和過少都不合標準。

——《食經壹：平常真味》〈全蛋麵〉

雲吞麵的麵

全蛋麵的做法是一斤麵用五隻新鮮大鴨蛋，半蛋麵是一斤麵三隻大蛋，做得好的麵又一定用通稱為最好的「一號筋麵」。最好能酌量摻點土磨麵粉，俾增加香氣。

麵的種類有寬條麵和銀絲麵之分，稱為上品的是全蛋銀絲細麵，因為是全蛋製作，又切得勻幼，在滾水裏一泡即熟（水一定要大鍋），送進嘴裏，爽滑而沒有黏性。

——《食經壹：平常真味》，〈全蛋麵〉

生炒排骨為何叫生炒

為甚麼炒排骨要加上一個「生」字呢？

原來有些酒家為便於製作計，先將排骨炸好，等顧客要吃時，才在鑊裏兜過，打「甜酸饋」便拿出來。這在工作上的確省去不少時間，但排骨本身則缺少「鑊氣」，當然不會好吃。

至於「生炒排骨」的由來，大概是酒家想表示它的排骨不是預先炸好的，而是要炒時才炸的。

——《食經壹：平常真味》·〈生炒排骨〉

秘訣

為甚麼香港售賣禾花雀食製的只有燒、焗、炸的做法，而沒蒸、炒的製作？

在食店裏吃到的禾花雀，自所在地到達食店，起碼隔了一天或兩天，有時隔了五六天也不等，如果遇着南風天氣，未運到香港早已發霉變味。發霉變味的禾花雀根本不能做蒸和炒的製作。

　　　　　　——《食經貳：不時不食》〈禾花雀肉餅〉

金錢雞

普通金錢雞是一件肥肉，一件瘦豬肉，一件豬肝，用鹽、酒、豉油醃過，以鐵線穿之放在爐上燒熟。

貴價的金錢雞的作料是：

雞肝一件，瘦雲腿一件，肥豬肉一件。

—— 《食經壹：平常真味》，〈金錢雞〉

乳豬鬆脆的秘密

原來將豬劏淨後，在燒和加味之前，

先以白布蘸透白礬水，鋪在豬皮上面，乾後又再蘸透

白礬水鋪上，如是者三四次，

到燒之前再用清水抹淨礬味，這就是福山乳豬的秘密。

用白礬水醃過豬皮是將豬皮的組織破壞，

所以燒好了的乳豬皮，輕輕用筷子一敲，就裂作片片碎。

——《食經伍：廚心獨運》，〈福山乳豬的秘密〉

泡嫩油、泡老油

「泡嫩油」和「泡老油」都是酒家廚師的術語。

例如炒雞球、炒魚球等都是經過泡嫩油後才炒的。

做法是將油煮滾，用炸籬盛着雞或魚肉，放在滾油裏搪幾下即取出，僅使雞或魚肉二三成熟。

至於羅漢扒鴨的鴨炸至焦黃色則謂之「泡老油」。

——《食經壹·平常真味》〈讀者須知〉

文武火與火候

所謂文火武火之分，先要看爐竈之大小而定，比如圓周一英呎的爐面，假定八條圓徑六分的柴燒至中間部分，則爐火最紅，是為武火。四條柴燒至中間的時候就是文火，三條柴便是文火以下，這不過是一個假定。

——《食經壹：平常真味》·〈燉元蹄出油〉

文化

食之道

食之道誠廣泛，真是言之不盡，書之難全。

從家常的鹹魚青菜以至山珍海錯，

無論標奇立異，或「平凡中求精彩」，

總要看得入眼，嗅得順氣，吃得適口，申言之，

即是食之道，不論其選料如何，做起來切要注意的是

色、香、味三者。色不佳即看不入眼；

香不夠即嗅不順氣；味不好即吃不適口。

——《食經伍：廚心獨運》‧〈由華人公宴說起〉

吃必鮑、參、翅、肚，不一定懂吃的藝術。

吃慣豆腐青菜，也未必不懂得烹飪的藝術。

烹飪的藝術，不是有錢的、吃得起鮑、參、翅、肚，

或在烹飪班裏學上三兩個月就全懂得的。

——《食經伍：廚心獨運》‧〈南郭先生〉

何謂懂得吃和吃得精

《滕王閣序》裏面所說的「鐘鳴鼎食之家」

就字面上解釋是吃的人眾和吃的量多、吃得豪、

吃得闊，但不能算是懂得吃和吃得精。

吃得豪、吃得闊的，到處皆有，

懂得吃和吃得精的，真如鳳毛麟角。

——《食經伍：廚心獨運》，〈不足為訓〉

廣東俗諺的：「聽價不聽斗」，

意謂購買以斗衡量的東西，只聽它的價錢而不問

衡量的斗是老斗還是市斗，常會上當……

所以我主張吃不起包翅，還是吃大劑雞、牛白腩，

比不三不四的包翅，經濟實惠得多。

——《食經壹：平常真味》〈金錢雞〉

味之各有所好

……味道之鹹淡，人各有其愛惡，有其習慣，我所寫的不把味的分量寫進去，就因為人的口味各有不同。

比如江南人喜歡甚麼菜都放多量豉油，福州人甚麼菜都放一些糖味進去，也有人不大愛吃豉油更有不喜歡鹹的食製有糖味，這都不能說誰的不對。

—— 《食經壹：平常真味》·〈近乎荒唐〉

食經雋語

92

從前廣州賣太爺雞的周先生所做的滷水食製極佳，

據說所以好的道理，

完全在於一個有百餘年歷史的滷水盆。

我以為那陳舊的滷水盆對滷水食製的味道有所幫助，

但滷水本身調製得不好，

恐怕也不易做得味道雋永的滷水食製。

——《食經壹：平常真味》‧〈滷雞翼〉

通俗的雲吞麵

雲吞麵在廣東食製中，是通俗的點心，因為是通俗，

雲吞麵的味道也要通俗才合格。

比如吃雲吞麵的麵湯而用到雞湯，就有點非驢非馬，

失卻雲吞麵底通俗味道了。

——《食經壹：平常真味》，〈雲吞麵〉

雲吞麵檔

這些只在晚間才擺檔的雲吞麵檔，在本報社周圍三里內就不止十檔。大冷天的晚上，尤其苦雨淒風的夜裏，在街頭或路尾的角落裏，在製作得好的雲吞麵檔吃一碗「中芙蓉」，加兩毫子「油菜」，所費不多而能飽暖。

——《食經壹：平常真味》，〈雲吞麵〉

品嘗色、香、味

好的菜是色、味、香俱佳。

有研究的食家吃菜，是以眼、鼻、口同時並用的。

怎樣叫做眼吃？一碟炒油菜，菜的顏色呈在眼底，是碧綠色的才是炒得夠色。

怎樣叫做鼻吃？比如吃清燉北菇，一開盅蓋，觸到上升的蒸氣要有北菇的香味，才是燉得夠香。

口吃，誰都是用口吃，不過好研究吃菜的人同時用眼鼻去鑒賞去批評一道菜製作的色與香外，還用舌頭小心的去鑒別它的味。

—— 《食經伍：烹小鮮如治大國》·〈特好的菜〉

嘗見精於吃的食家，在吃之前喝一杯好茶，

到吃時先喝一碗上湯，然後吃清鮮的菜，

最濃味的菜則留待最後才吃。

這樣才能遍嘗各個菜的真味，

若先吃了濃味的菜，然後吃清鮮的菜，

自然會感到清鮮的食製毫無是處了。

——《食經伍：廚心獨運》‧〈上菜的秩序〉

飲茶也稱為「歎茶」，歎的意思是舒舒服服的享受。

由此可見，飲茶以茶為主，吃為次，

因此茶樓的茶一般說來比酒樓的茶講究。

茶不夠靚，女職工即使是楊玉環、趙飛燕再世，

點心夠斤兩而做得精美，也不易獲得這輩歎茶者

天天光顧。

————《食經肆：南北風味》，〈一盅兩件與歎茶〉

飲茶早午晚有別

早上正宗的飲茶是以茶為主，點心為賓（飲茶後即要上班的人，飲茶以飽為主茶為賓，不能稱為歎茶。）中午飲茶以飽為大前提，茶為次；

晚上飲茶是藉茶聊天或以茶會友，談到渴時飲一杯，見到合口味的點心則吃一件，但不能與「消夜」混為一談。雖說飲茶同時也可以「消夜」，

正如上茶樓可以「食晏」一樣；飲茶可以兼消夜，但飲茶與宵夜原是兩宗事。

——《食經肆：南北風味》·〈一盅兩件與歎茶〉

茶樓的氣氛

到茶樓飲茶，俗諺有稱之為上高樓的，
因為過去廣州茶樓最高一層茶價最貴，講究衛生的
茶客，利用一、二百梯級，作為散步，
不像香港闊佬們坐汽車到摩星嶺散步，上二樓飲茶
卻乘升降機。至於太子爺、二世祖之流，
每朝托着一籠白燕或畫眉上茶樓等一類的閒逸，
也可說是無聊。

——《食經肆：南北風味》，〈一盅兩件與歎茶〉

一盅兩件

「一盅兩件」與西方人的下午茶，目的相似，喝一杯茶，吃一件蛋糕之類餅食，主客之間談談東，說說西，主要目的，作用不在喝和吃。

——《食經肆：南北風味》·〈一盅兩件與歎茶〉

近水識魚名

「近山知鳥性，近水識魚名」，

多知幾樣魚名和各種魚的模樣，以及一些粗淺的

海鮮製作法，方算得是香港人罷。

—— 《食經叁：烹小鮮如治大國》，

〈吃海鮮也有門檻 不懂得就會上當〉

生猛禾蟲

賣禾蟲者為甚要叫「生猛禾蟲」？

這因為不生不活的禾蟲好像黃泥漿，變了漿的禾蟲，無法以水洗之；而且禾蟲長在禾田裏，變漿的禾蟲裏可能混有其他害蟲，不慎吃了，輕則致病，重則喪命。

因此，吃禾蟲不比吃魚，非生猛者不宜吃。

——《食經貳：不時不食》，〈燉禾蟲〉

日來因氣候關係，本港各區發現數以百萬計的龍虱，在燈光集中的地方聯羣結隊，有如撲火燈蛾。

愛吃龍虱的人待龍虱撞燈後墮下，拾而烹吃之……

製法是先將龍虱用清水洗過，以鑊盛冷水，置龍虱於水中，用火煮之，至龍虱受熱力蒸炙，放尿後死在水裏。

取出以清水洗過，去翼去邊，最後以油鹽炒熟即是。

——《食經貳：不時不食》〈炒龍虱〉

行運冬菇失運木耳

……粵北人士有一句俗諺：

「行運冬菇，失運木耳。」……原來出冬菇的樹也可長木耳，收成好的是冬菇，收成不好的是木耳。實則收成佳與不佳，全看天氣。冷的季候卻吹南風，冬菇的收成就不會好了。

——《食經貳：不時不食》，〈行運冬菇〉

所謂三蛇是：飯鏟頭（又名烏肉蛇）、金腳帶、過樹榕。

「三蛇龍鳳會」就是用三蛇燴雞。

「五蛇龍虎會」除飯鏟頭、金腳帶、過樹榕外，

還加上三索線和水律，會果狸就是。

——《食經貳：不時不食》〈五蛇龍虎會〉

是鴨又是月餅

月餅有叫做「寶鴨穿蓮」的，

食製也有「寶鴨穿蓮」一個名字。

月餅的「寶鴨穿蓮」的是蛋黃和蓮蓉，

食製的「寶鴨穿蓮」卻是蓮子燉鴨。

——《食經伍：廚心獨運》，〈寶鴨穿蓮〉

鹹魚青菜是廣東平民的家常菜，有時也是副佐膳菜。

俗諺所謂「鹹餸」，便是副佐膳菜。

比如一湯兩菜是佐膳菜，另有一小碟鹹魚或腐乳，

便是俗諺所謂「鹹餸」。

商號工廠的「伙頭將軍」買菜，

少不了買「鹹餸」，以防大碟被吃光，

小碟「鹹餸」仍可吸引若干對筷子「鬥爭」。

——《食經肆‧南北風味》‧〈四川泡菜〉

中國的炒與外國的炒

外國人所稱之中國炒麵 Chow Mien，

炒雜碎 Chow Chop Seuy 是中國名的譯音，而不是將

炒麵譯成英文是炸麵，

因炒麵的做法根本不是炸而是炒。

美國俗俚的 Chow 是指吃東西而言，

在未找到適當的文字代替中國烹調術的炒以前，

也只得借來代替有別於炸的中國菜做法之一的炒了。

—— 《食經壹：平常真味》，〈炒炸有別〉

老油、嫩油、陰陽油

如以中國的炸字來代表中國的炒，是不對的，因為中國的炸有多種⋯⋯「嫩油」是將作料在滾油裏輕輕走過，不得使作料熟了外皮。

把作料炸成焦黃色是「老油」，如八珍鴨把鴨炸至焦黃色，便是「老油」的炸法，「陰陽油」是將作料傾進滾油裏，並即時加進比滾油少四分之一的凍油，叫做「陰陽油」。

「油浸」是油滾以後不再用火，把作料放進滾油裏面，慢慢將作料浸至夠熟，

這都是中國常用的炸的方法，而非炒的做法。

——《食經壹：平常真味》，〈炒炸有別〉

英國人的炒

⋯⋯在第二次大戰期間，英國民食供應困難，糧食部科學研究結果發出通告，勸主婦們改變烹調菜蔬的方法，將菜切得很細，使其增加受熱的面積和容易煮熟，鑊要燒得夠紅，火要大，越快煮熱越好，俾能保持菜的營養素，煮時鑊裏要先放油，避免菜蔬燒焦，水加得越少越好，並且不要加冷水，吃時連汁同吃。

這就近乎中國烹調方法的炒。

——《食經壹：平常真味》·〈炒炸有別〉

炒的標準

當爐裏的火燒到很紅，洗乾淨的弧底鑊也燒紅至灑下少許水立即燒乾時，然後作劃圈式的加進少量的油，使大半個鑊都見到很少的油後，跟着把炒的作料傾下去，作料便自動集中在鑊的中央，急用鑊鏟將倒向中央的作料撥勻，使所有的作料在一個極短的時間內同時受到同等火候滲入，不能使有些作料受到的火候過多，有些又不夠，這便是炒的標準。

中國菜與中國鑊

外國菜沒有炒的做法，

常備做菜的僅是宜於煎和炸的平底鑊，

而中國炒菜最多，炒菜必須要用弧底鑊才做得夠標準。

西方的平底鑊多做煎炸和煮的菜，中國的弧形鑊

除做煎、炆、煮等菜外，還做西方所沒有的炒，

這是東西方所用的弧底鑊和平底鑊最大的分野。

——《食經壹：平常真味》〈平底鑊與弧底鑊〉

我嘗見一席客飲了六支拔蘭地和三支威士忌，

最後還來一大盆被稱為五門齊或八大仙的混合酒。

五門齊是：波打、啤酒、檸檬水、拔蘭地和氈酒；

八大仙則除了上述五種酒外，還加入醬油、芥辣和咖

啡。五門齊的味道還不壞，

不過飲上兩杯，玉山不傾者不會有半數。

八大仙則五味齊全，未入口人已先醉了。

—— 《食經肆：南北風味》，〈五門齊與八大仙〉

薩騎馬

……「薩騎馬」，原是滿人點心，

「薩騎馬」也是滿州話，雖則「薩騎馬」早已成了廣東

茶居或餅店必備的點心，

但做得像當年廣州桂香街對面將軍前一家，

好像叫做做甚麼齋的餅店者卻不多見。因為該甚麼齋餅

店做的「薩騎馬」好在香、化，清甜而又不黏牙。

——《食經壹‧平常真味》‧〈薩騎馬〉

文化

順德人精於吃，不讓廣州人專美，龍江人也懂得吃和精於吃，自不在話下。

即以昨提供之釀豆腐，是賤價而平凡的食製，但作料的調配頗見得匠心獨運，加入爽口而有甜味的馬蹄，釀在爆過的蒜豉夠濃香，使毫無味道的豆腐成為可口食製，還可加入豆腐，韭黃或葱花。所以對食有研究的，不必一定要花很多錢才吃到美味。

——《食經肆：南北風味》，〈炸豆腐丸〉

吃臘鴨尾同志會

……人們對於吃也各有其愛惡與癖好。

有人嗅到臘鴨尾的臊味就吃不下嚥，也有人認為臘鴨尾是天下至味。

香港廠商羣中綽號「德叔」的張德，就有「吃臘鴨尾同志」的組織，每年冬後春前例必舉行幾次吃臘鴨尾大會；

飲酒吃菜以後，吃飯時就是十多個臘鴨尾煲的飯。

這一個會不吃臘鴨尾的無與焉，因稱之為「吃臘鴨尾同志會」。

——《食經壹：平常真味》，〈羊肉的臊味〉

梳起唔嫁土鯪魚

提起了鯿魚，又想到過去以魚喻人的一個笑話，說鯿魚是姨太太，鹹魚是太太，金魚是媳婦，土鯪魚是梳起不嫁的，即替人家洗衣煮飯的媽姐。

因為鯿魚豎起來看似小，平放下來卻很大。

鹹魚是天天吃到的家常菜。金魚看來很美，卻不中吃。

土鯪魚味道甚鮮，但吃時容易「骨梗在喉」。

編者按：

舊時香港的家傭多是來自順德的女子，順德女子有不嫁及嫁而「不落家」之風俗。香港的順德女傭都穿白衫黑褲，頭髮梳成長辮，稱為「媽姐」，也有俗稱「土鯪魚」，源起未可考。

—《食經叁：烹小鮮如治大國》，〈春秋鯉夏三鱉〉

廚藝與婚姻

沒結婚的摩登男人，

多喜歡未來太太是善於交際

和懂得跳舞等新玩意的人物，

但在已結婚的男人看來，太太會下廚弄幾個可口小菜，

比善交際懂跳舞還來得重要而實際。

——《食經伍：廚心獨運》，〈安南雞〉

食經雋語

作　　者：陳夢因〔特級校對〕

主　　編：吳瑞卿

責任編輯：冼懿穎

封面設計：陳嘉強

出　　版：商務印書館（香港）有限公司
　　　　　香港筲箕灣耀興道三號東滙廣場八樓
　　　　　http://www.commercialpress.com.hk

發　　行：香港聯合書刊物流有限公司
　　　　　香港新界大埔汀麗路三十六號中華商務印刷大廈三字樓

印　　刷：美雅印刷製本有限公司
　　　　　九龍觀塘榮業街六號海濱工業大廈四樓A

版　　次：二〇〇九年八月第二次印刷

© 2009商務印書館（香港）有限公司

ISBN 978 962 07 5557 6

Printed in Hong Kong